歷代碑帖精選叢書[十四]

唐 懷素 自敍帖

懷素 書

西泠印社出版社

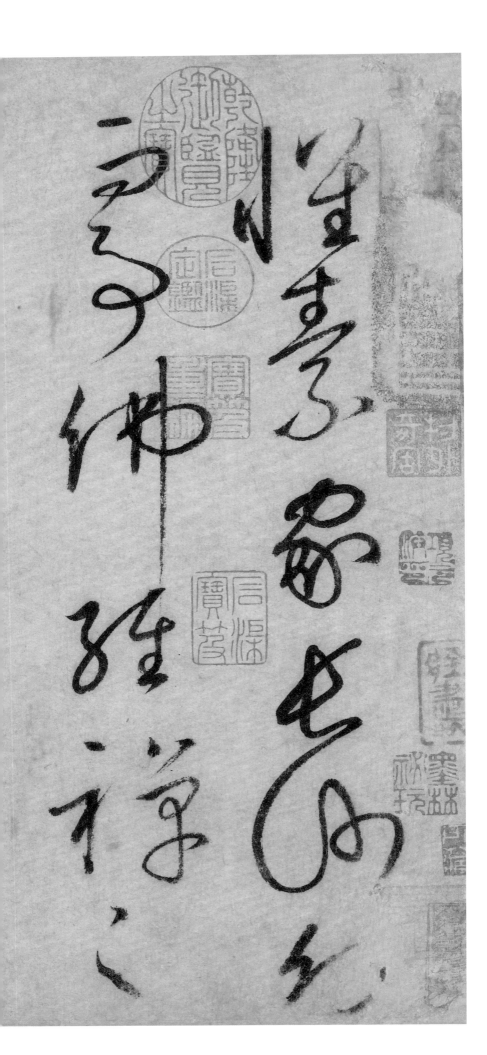

懷素家長沙，幼而事佛，經禪之暇，頗好筆翰。然恨未能遠睹

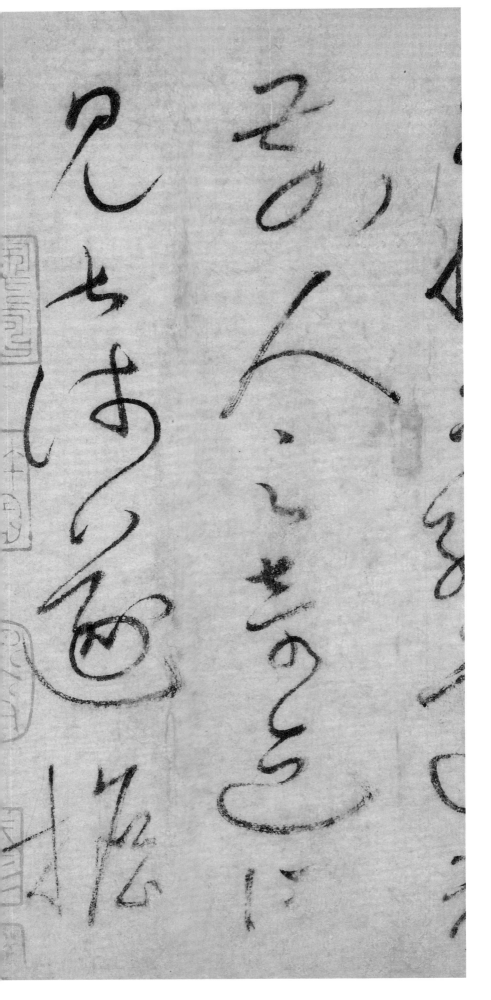

孤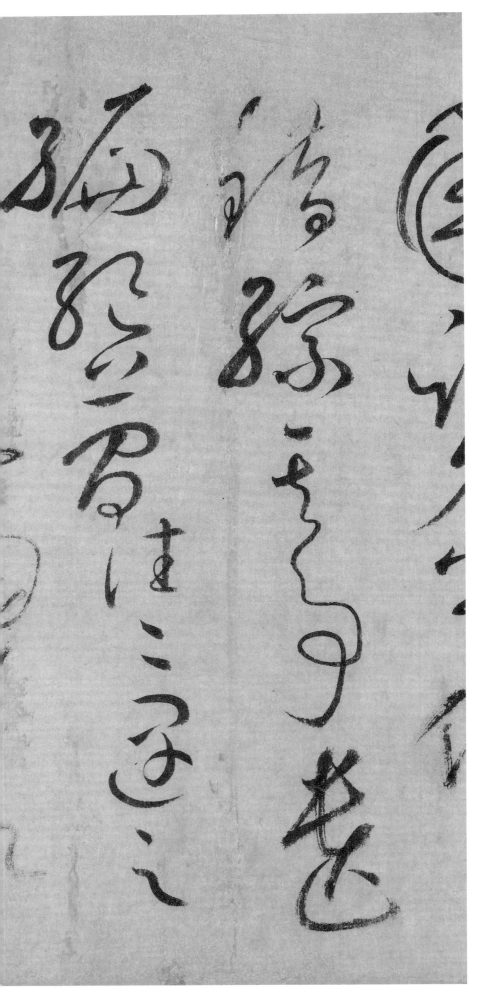

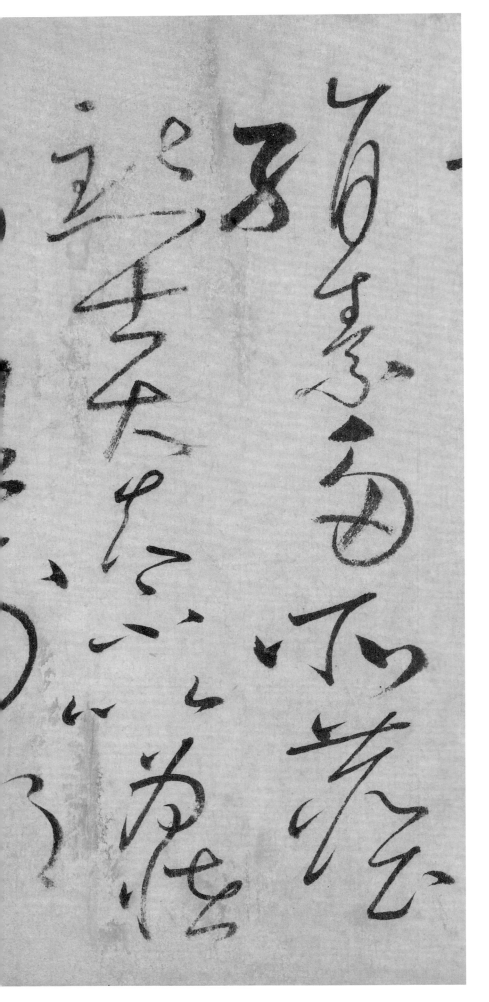

絹素，多所塵點，士大夫不以爲怪焉。

顏刑部，書家者流，精極筆法，水鏡之辨，

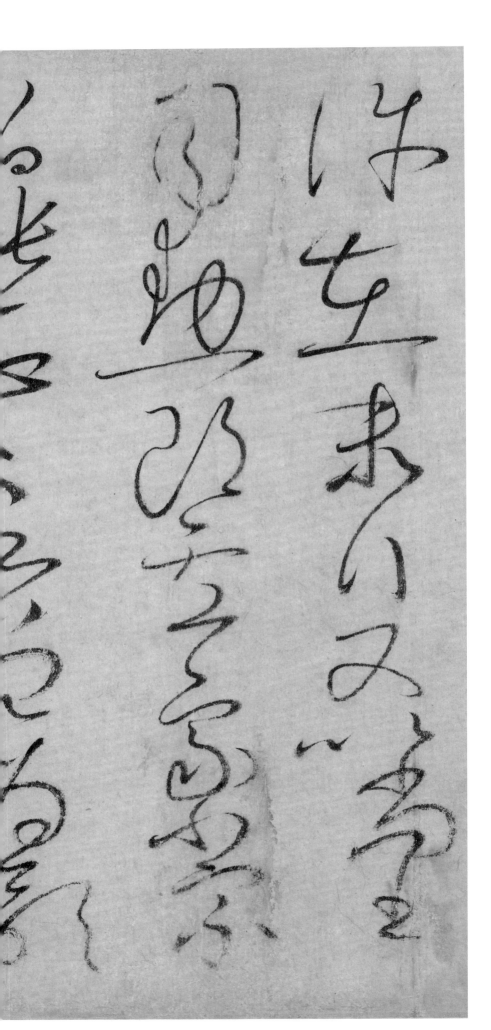

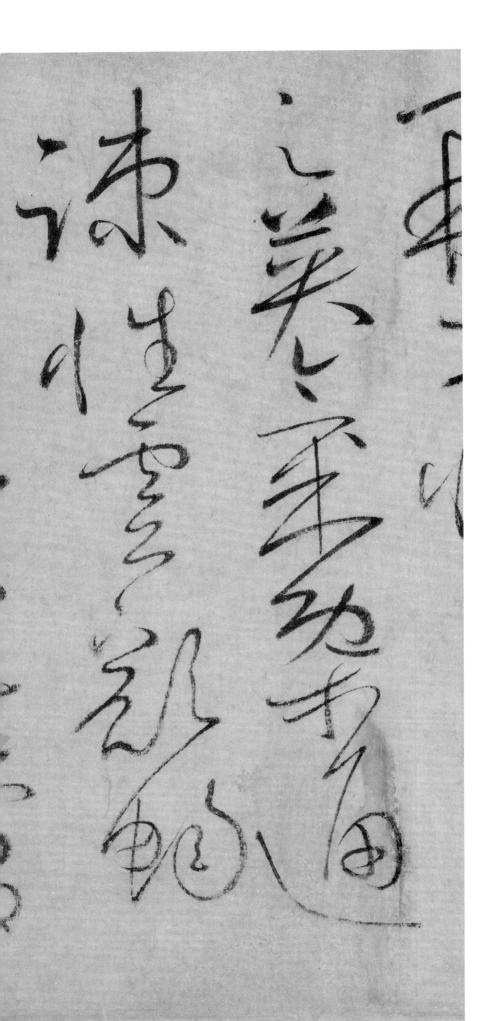

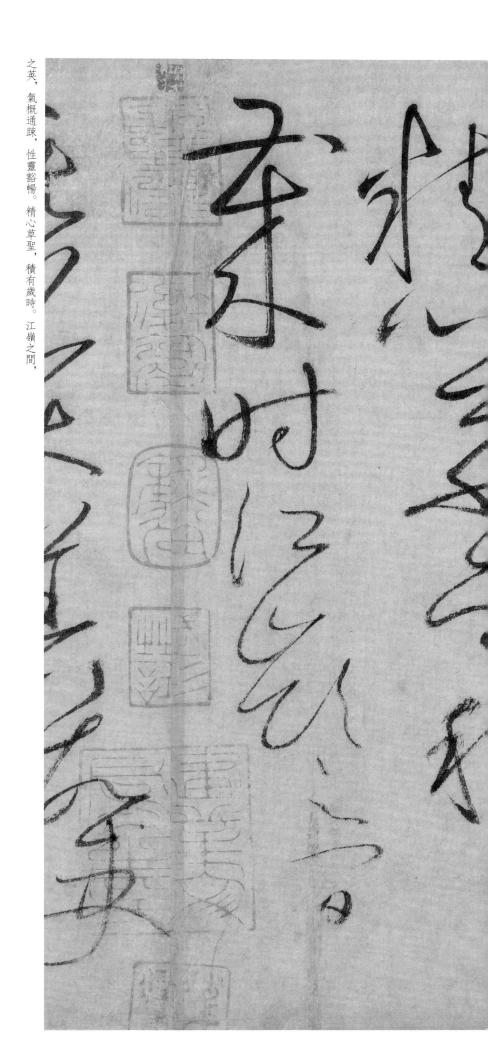

之英，氣概通疎，性靈豁暢。精心草聖，積有歲時。江嶺之間，

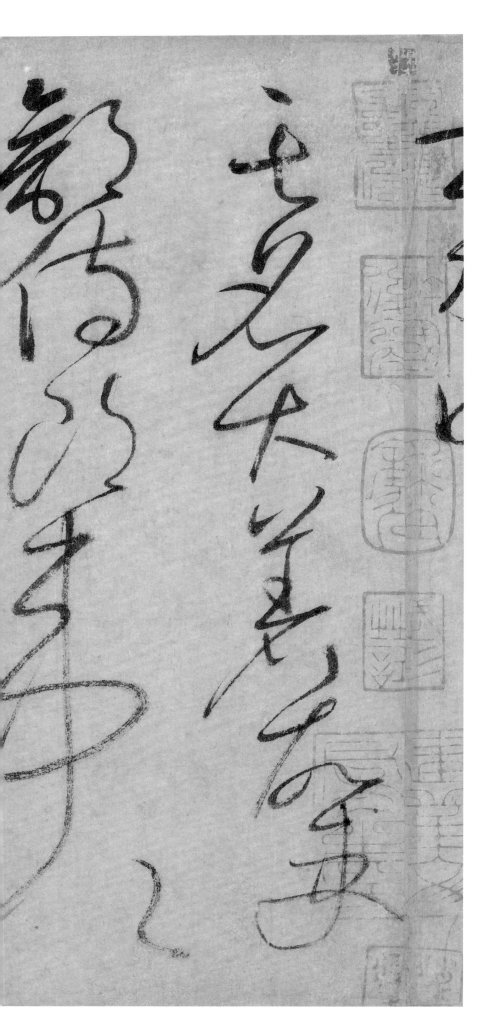

海养之善

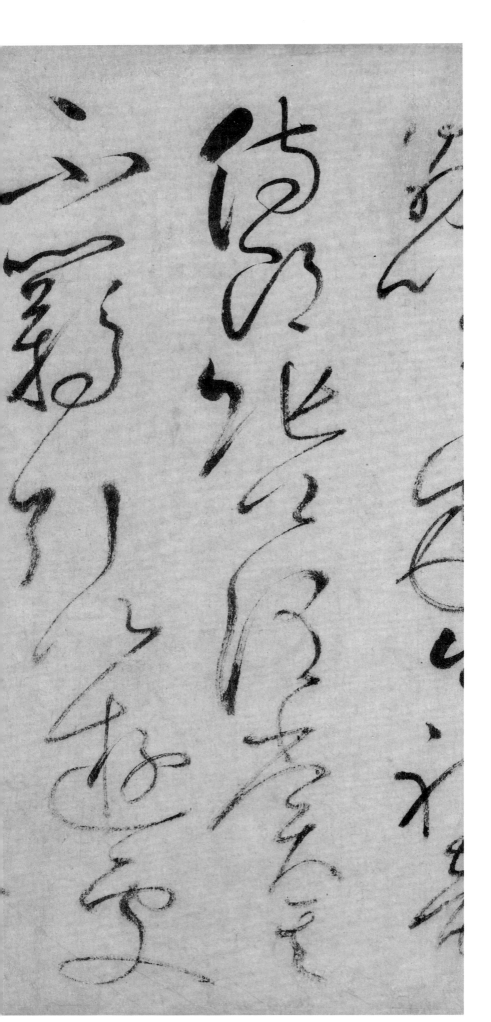

雖妙理書乃賞賤之甚動盈

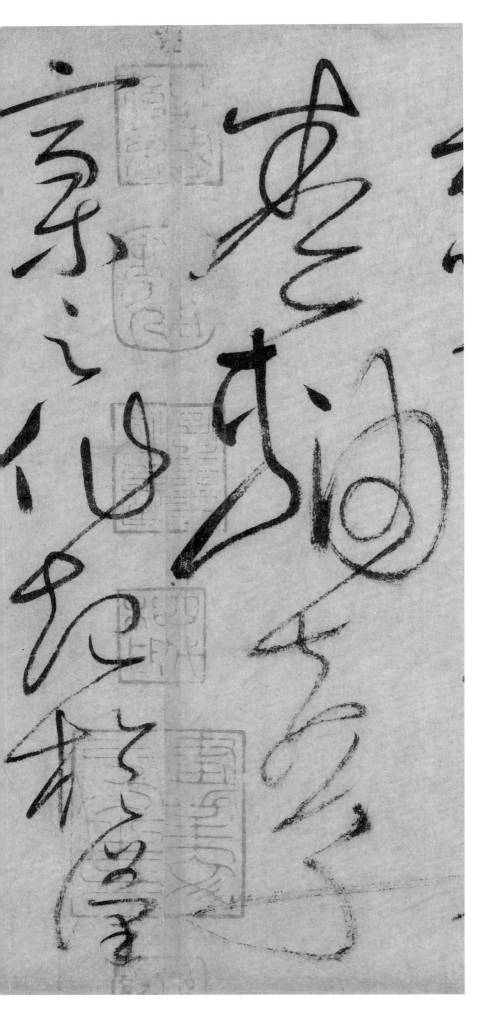

夫草稿之作，起於漢代，杜度、崔瑗，始以妙聞。迫乎伯英，

代杜度崔瑗始以妙聞迫乎伯英

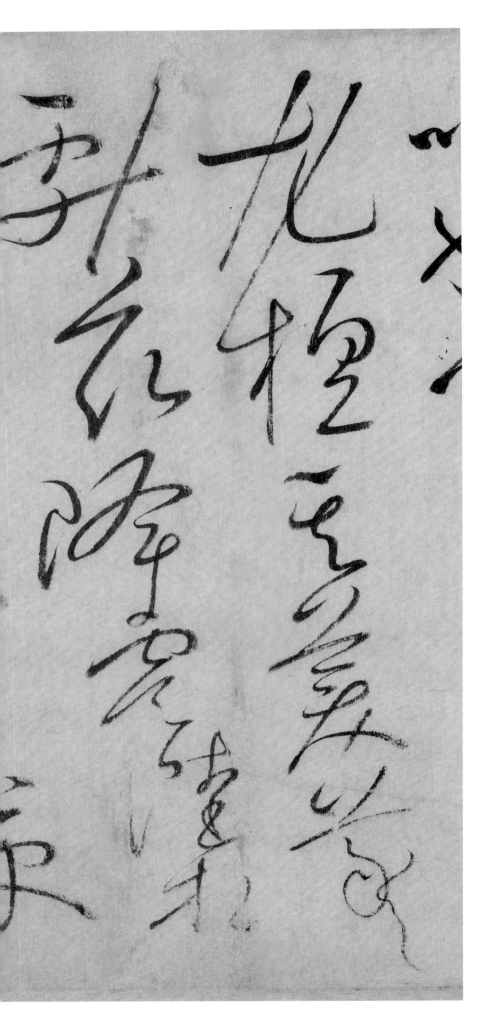

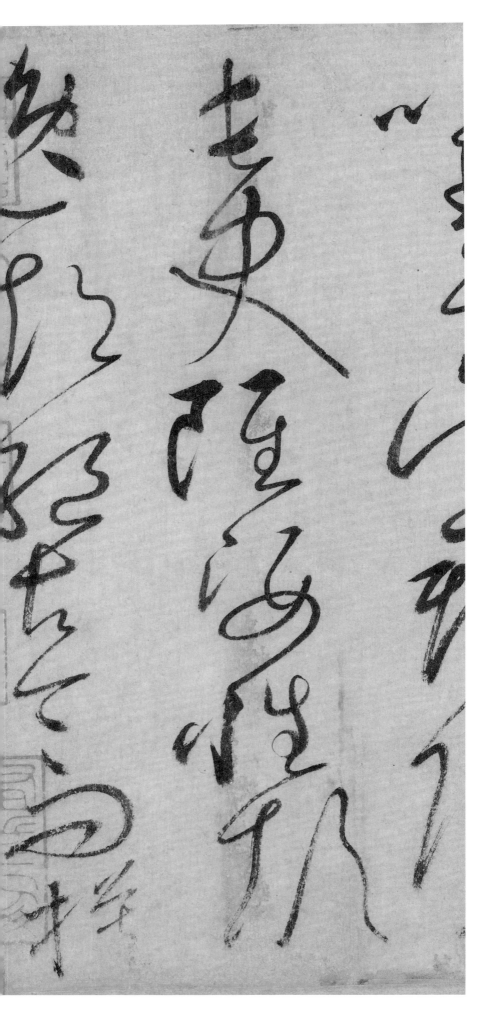

長史，雖姿性顛逸，超絶古今，而模楷精法詳，特爲真正。真卿早歲

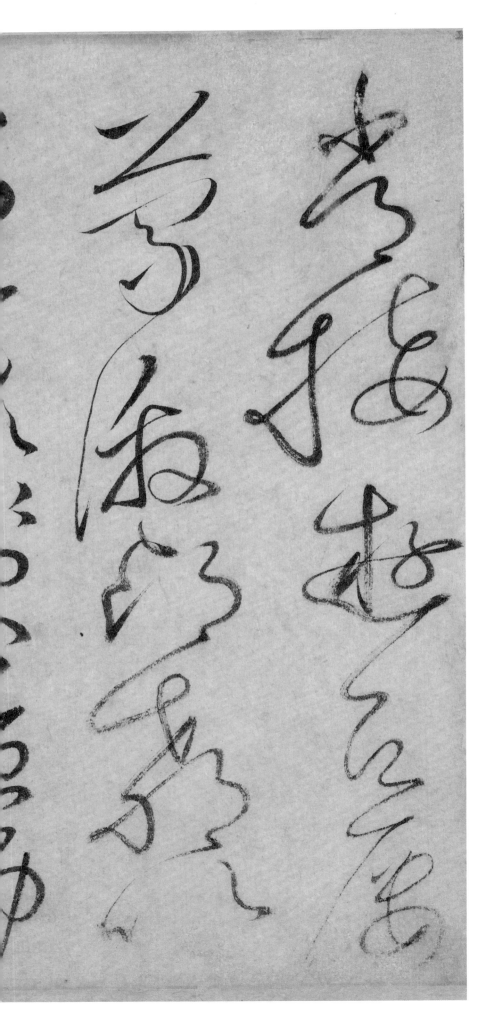

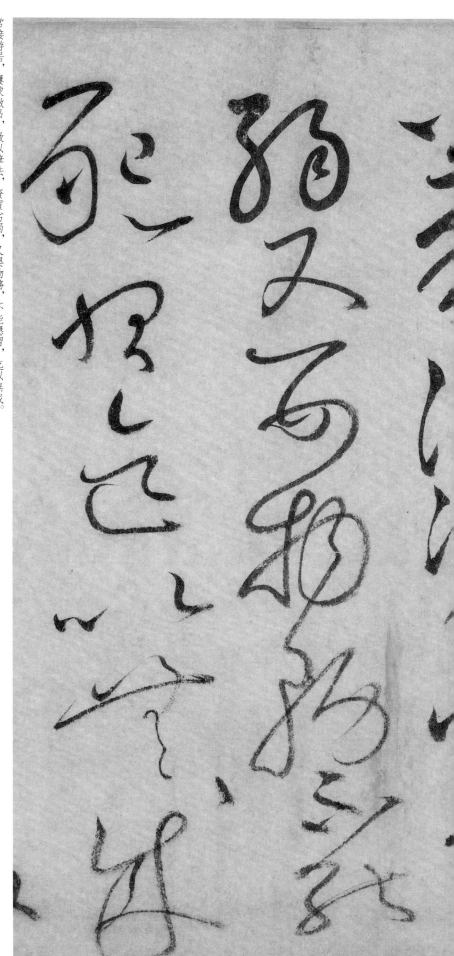

可大
也畏之著之為
不易易見之化為

草法还托兒

向使師得親承善誘，函把規模，則入室之賓，捨子奚適。嗟歎不足，聊書此以冠

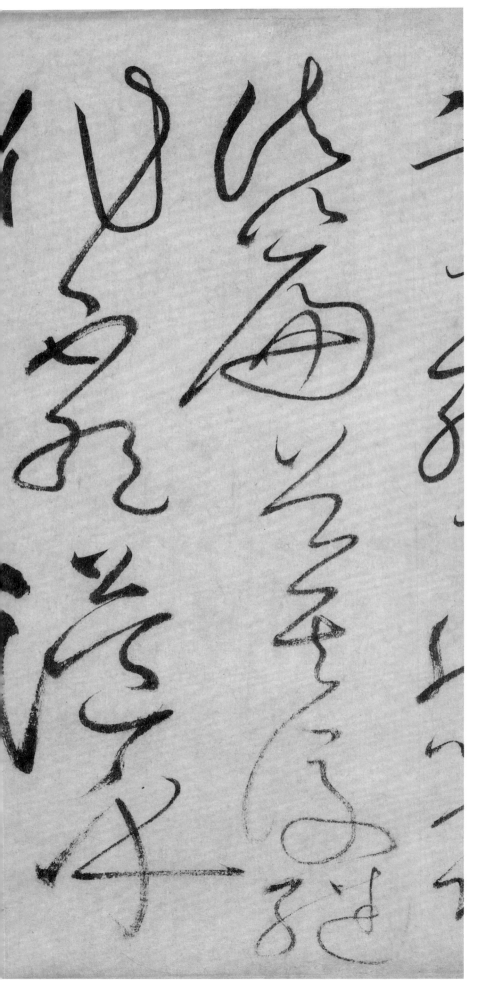

諸篇首。其後繼作不絕，溢乎箱篋。其述形似，則有張禮部

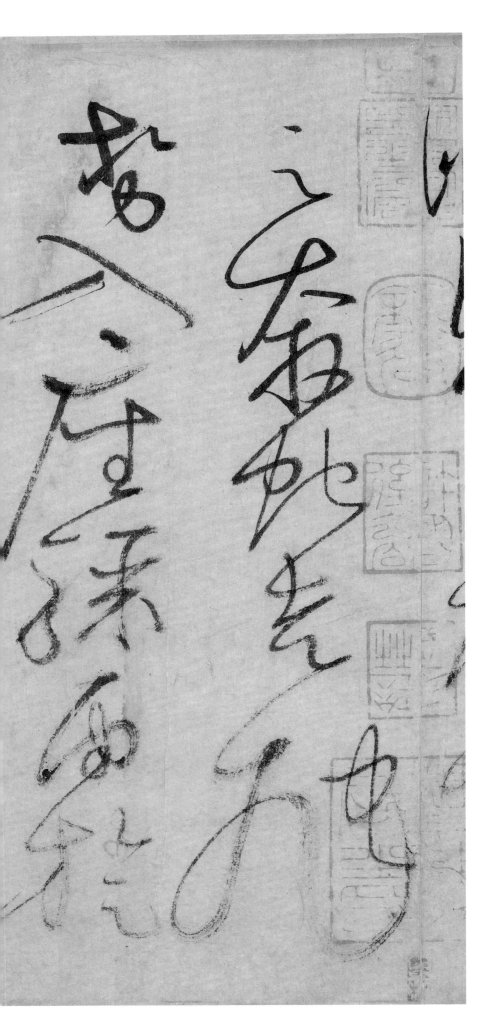

知章書尊草
亦六近浪得
傑從僧

草虔閑

云：奔蛇走虺勢入座，驟雨旋風聲滿堂。盧員外云：初疑輕

風掃無蹤花

初見乃

經蜂蝶亂

來巡

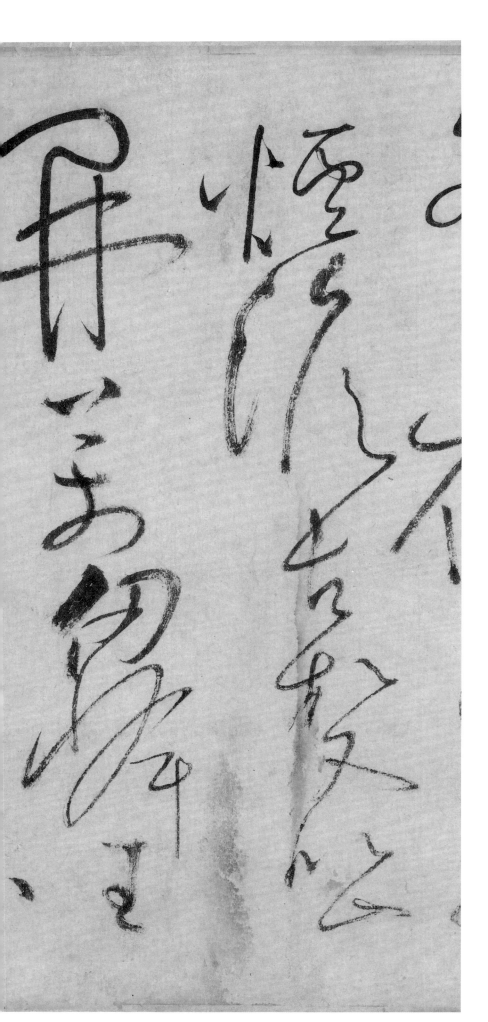

烟澹古松，又似山開萬仞峰。王永州邕曰：寒猿飲水撼枯藤，壯

土拔出腹助隆

手无

士拔山伸勁鐵。朱處士遥云：筆下唯看激電流，字成只畏盤龍走。敘機格，則

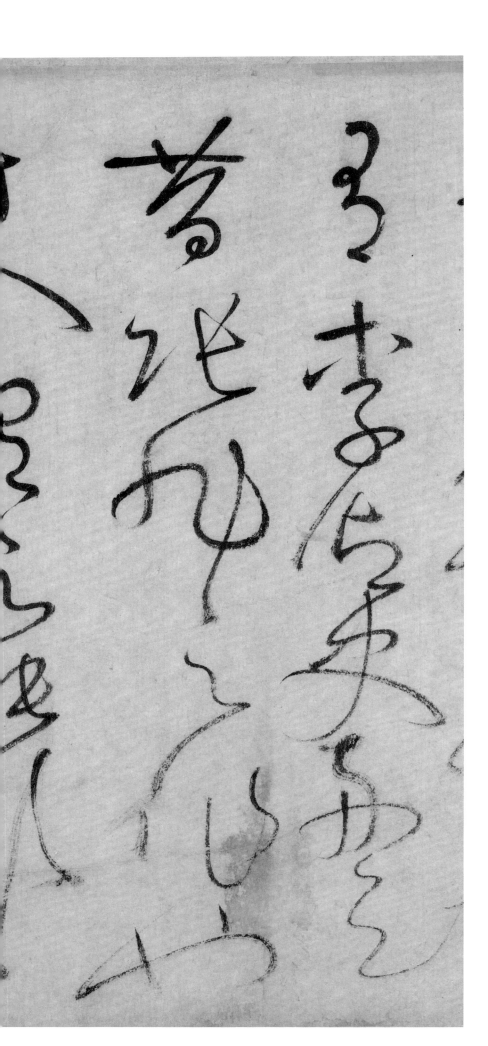

清
好子
又之
花
孔
覩
靈
芝
之
圖

繼顛，誰曰不可？張公又云：稽山賀老粗知名，吳郡張顛曾不易。　許

草書一無不通豁然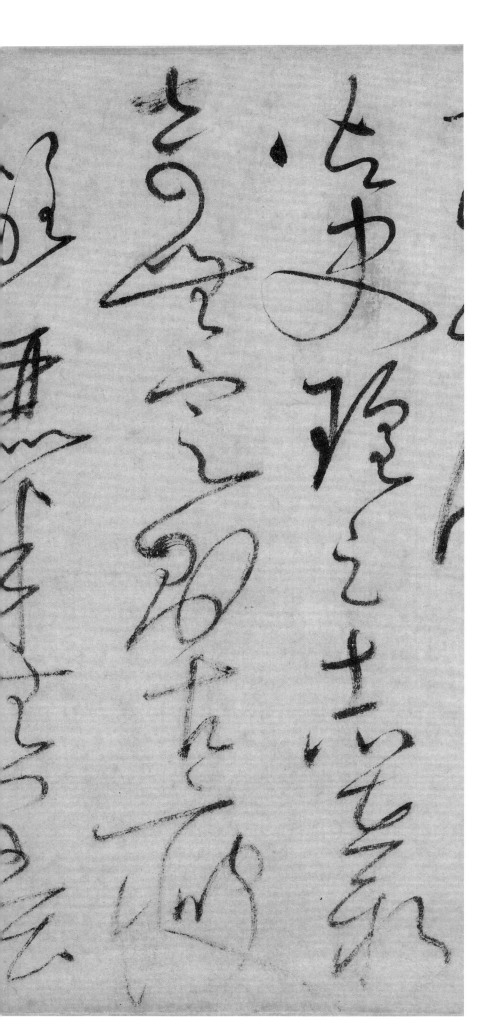

御史瑶云：志在新奇無定則，古瘦漓驪半無墨。醉來信手兩三行，醒後却

草書紛紛如散絲十幕

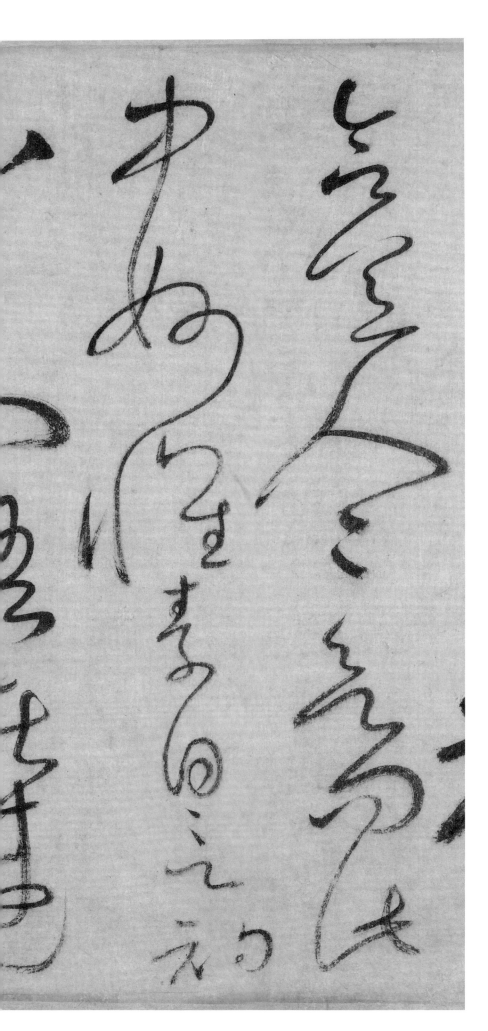

书与兄弟志宪宽

弟自然无事可

兄书志宪宽自然同

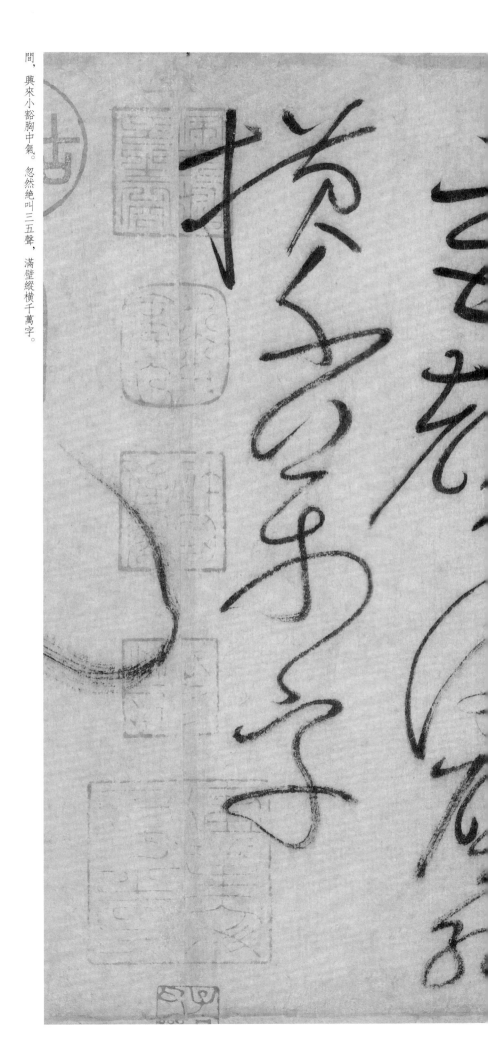

間，與來小豁胸中氣。忽然絕叫三五聲，滿壁縱橫千萬字。

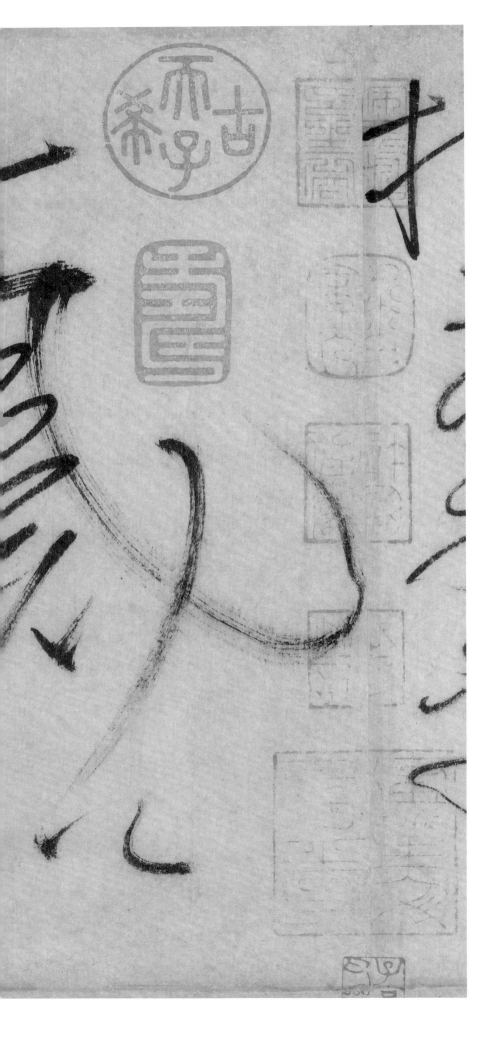

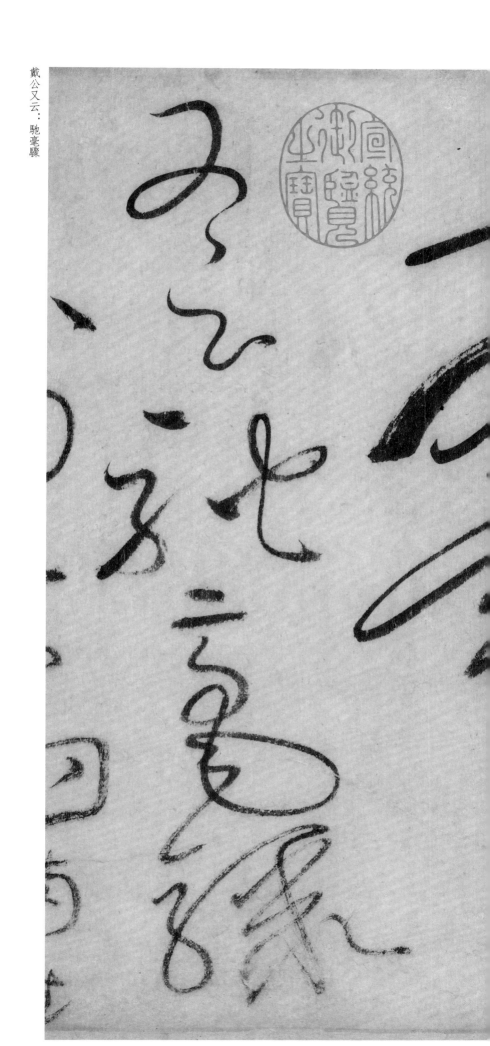

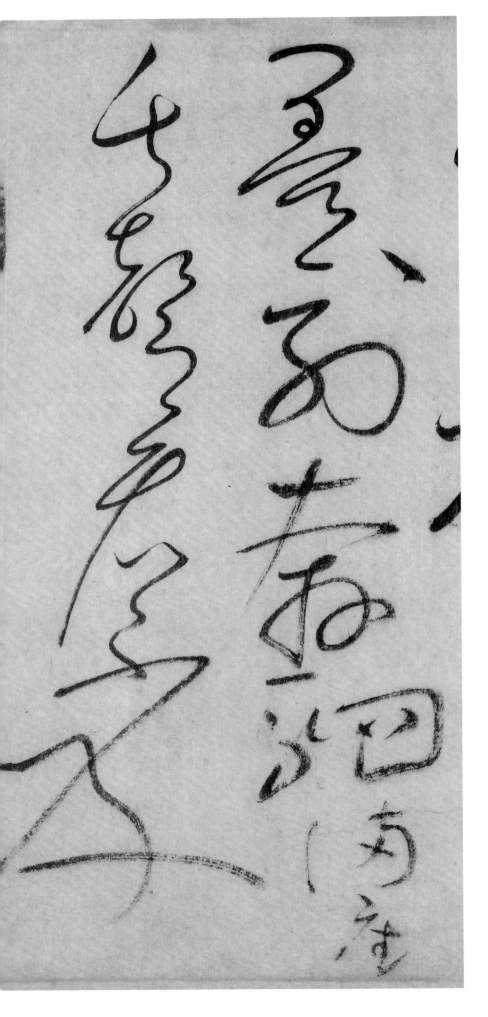

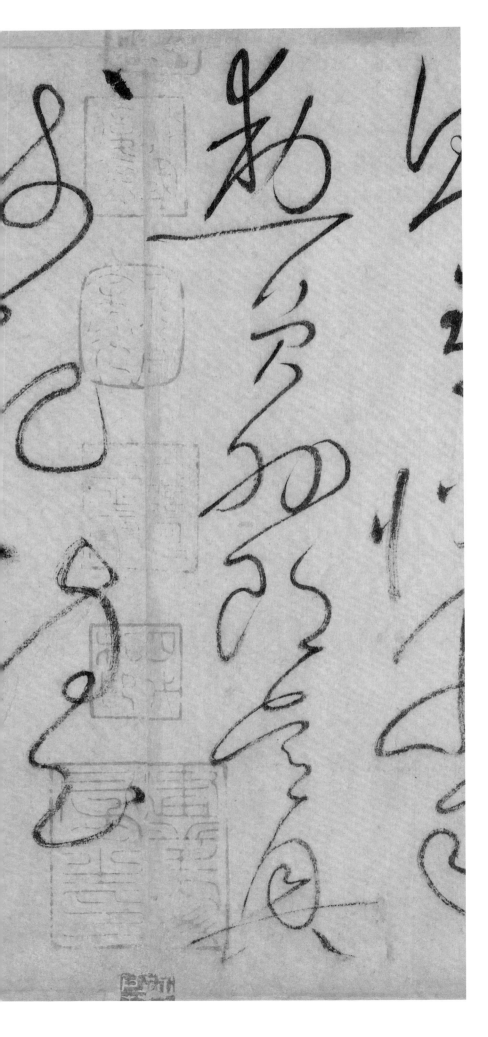

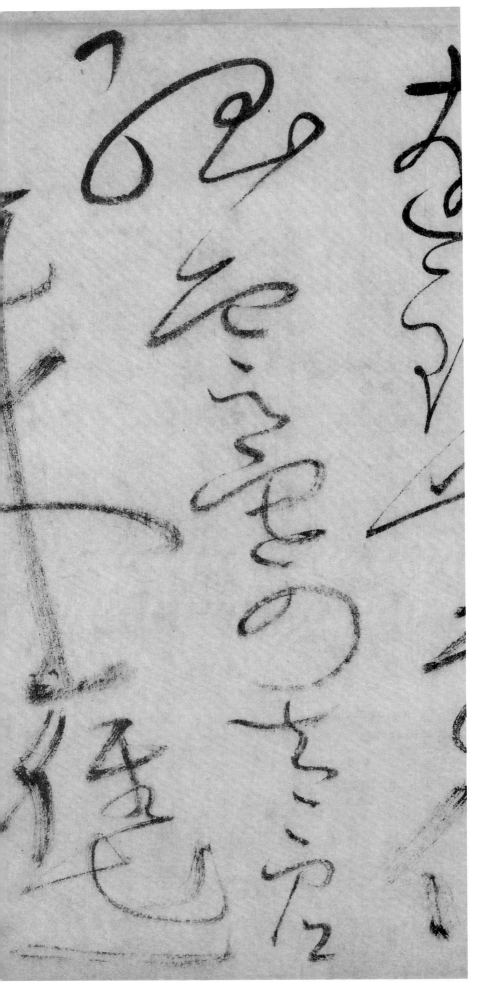

花間一壺酒
獨酌無相親
舉杯邀明月
對影成三人

孤雲寄太虛。狂來輕世界，醉里得真如。

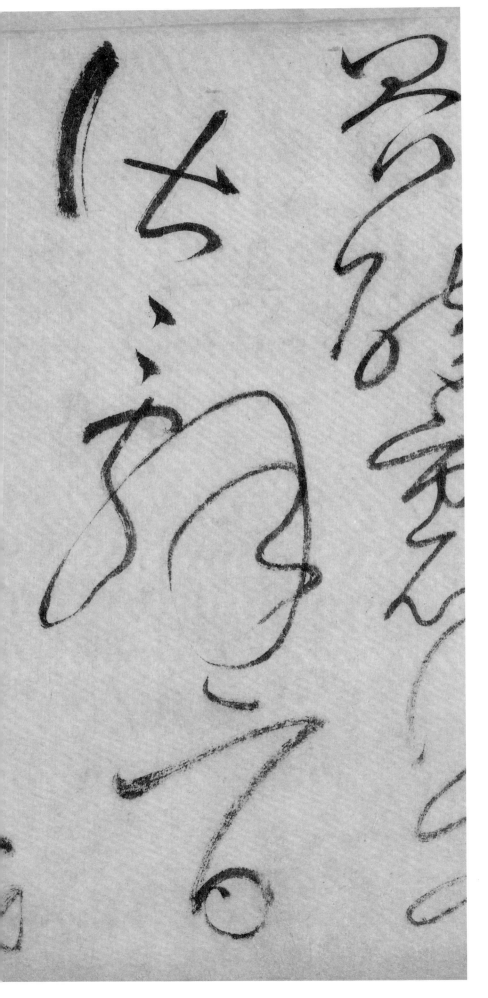

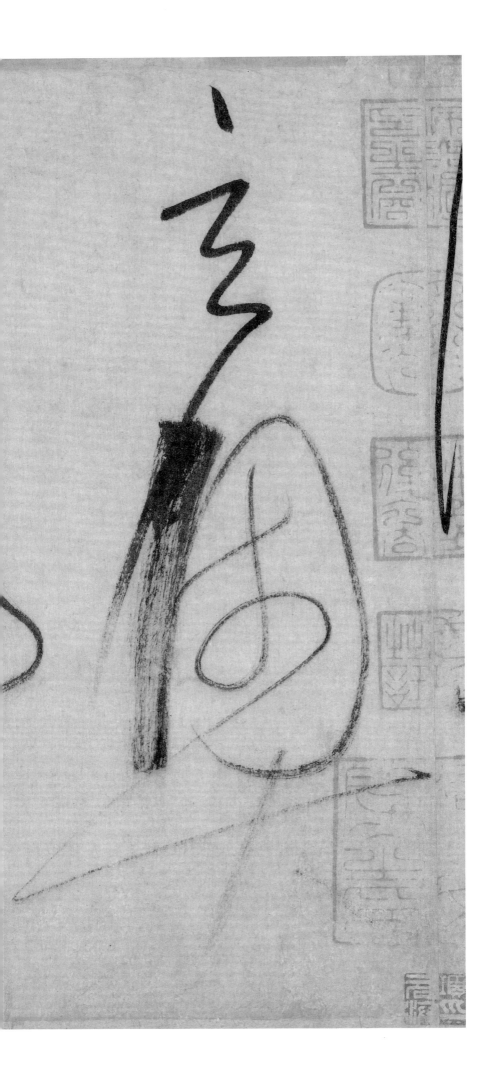

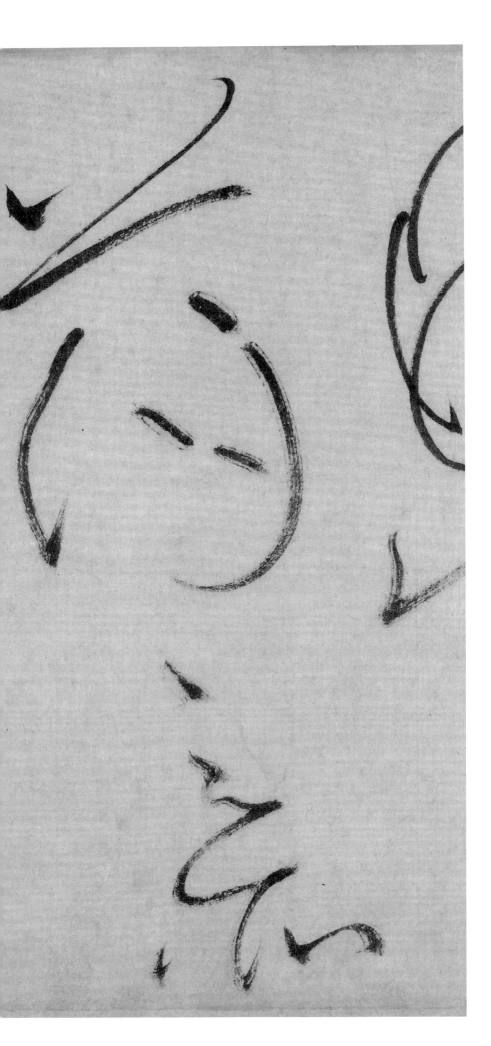

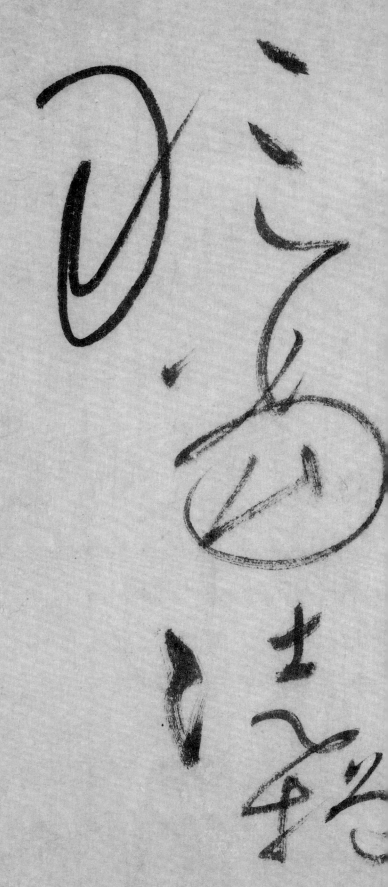

蕩之所致當，徒增

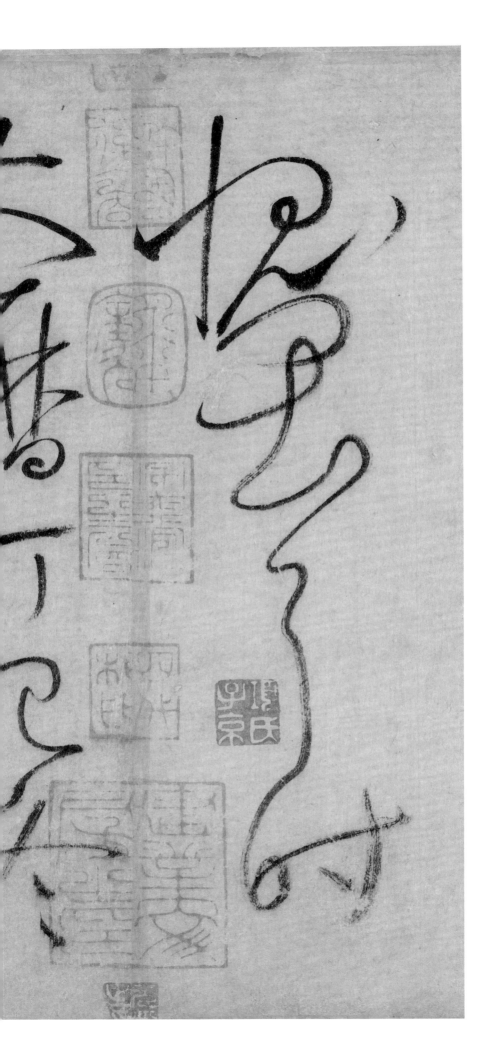

入有月廿月十冬巳丁曆大時。耳畏愧

十

南

十

弓

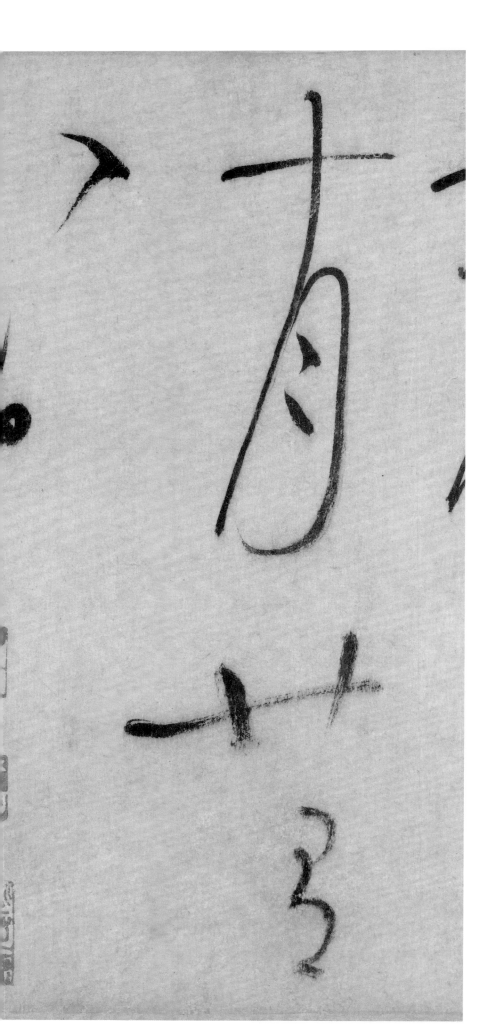

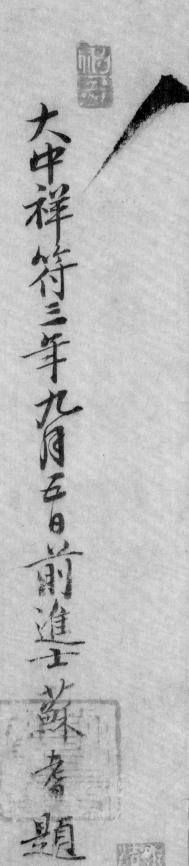

大中祥符三年九月五日前進士蘇耆題

四年嘉平月十有八日直貨寶院李建中看畢題

圖書在版編目（ＣＩＰ）數據

唐懷素自敘帖 / 觀社編. -- 杭州 ： 西泠印社出版
社， 2023.6
　（歷代碑帖精選叢書）
　ISBN 978-7-5508-4135-2

　Ⅰ. ①唐… Ⅱ. ①觀… Ⅲ. ①草書－碑帖－中國－唐
代 Ⅳ. ①J292.24

中國國家版本館CIP數據核字(2023)第087190號

歷代碑帖精選叢書〔十四〕　觀社 編

唐懷素自敘帖　　唐懷素 書

出 品 人　江 吟
出版發行　西泠印社出版社
地　　址　杭州市西湖文化廣場三十二號五樓
聯繫電話　〇五七一－八七二四三〇七九
責任編輯　劉遠山
責任校對　劉玉立
責任出版　馮斌强
經　　銷　全國新華書店
製　　版　杭州如一圖文製作有限公司
印　　刷　杭州捷派印務有限公司
開　　本　八八九毫米乘一一九四毫米　十六開
印　　張　八點七五
印　　數　〇〇〇一－二〇〇〇
書　　號　ISBN 978-7-5508-4135-2
版　　次　二〇二三年六月第一版　第一次印刷
定　　價　玖拾捌圓